방구석

숨은그림

아자 그림
짱아찌 글 찾기

이 책은
우리나라 사람들이
가장 좋아하는 화가들이 그린
명화 30점을 바탕으로 한
숨은그림찾기로
구성되어 있습니다.

고흐, 피카소, 다 빈치
등이 그린 수많은 명화를
미술관에 가지 않고도 만나보고
명화 속에 꼭꼭 숨어 있는
깨알 숨은그림을 찾아내는 재미까지
일석이조의 즐거움을
누려보세요!

명화에 얽힌
간단한 상식 팁이
책을 보는 재미를
훨씬 풍성하게 해줄 것입니다.
명화를 자신만의 감각으로
색칠해보아도 좋아요.

내가 찾은
숨은그림이 맞는지
궁금하다면?

－책 맨 뒤의 정답 페이지를
확인해보세요!

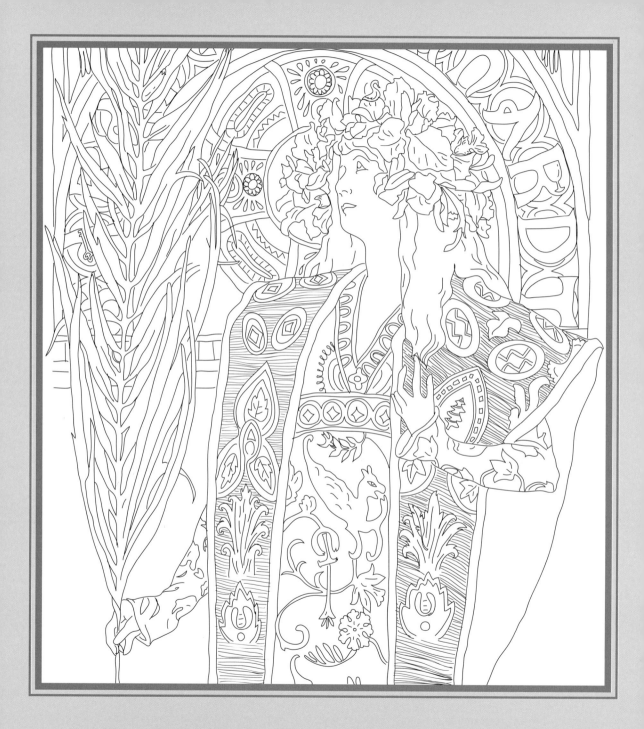

알폰스 무하 〈지스몽다〉 포스터 윗부분

오늘날의 무하를 있게 한 작품 〈지스몽다〉 포스터는 무하가 다른 작가를 대신해 얻은 기회에 그려졌다.
무하는 조국 체코슬로바키아를 위해 〈슬라브 서사시〉라는 역작을 작업했으며, 우표, 지폐 등도 제작하였다. 말년에는 나치에게 체포되어 고생을 하기도 했다.

숨은그림

가지	열쇠	모자	이빨
크리스마스트리	제비	말발굽	깃털
금붕어	와인잔	망치	백조

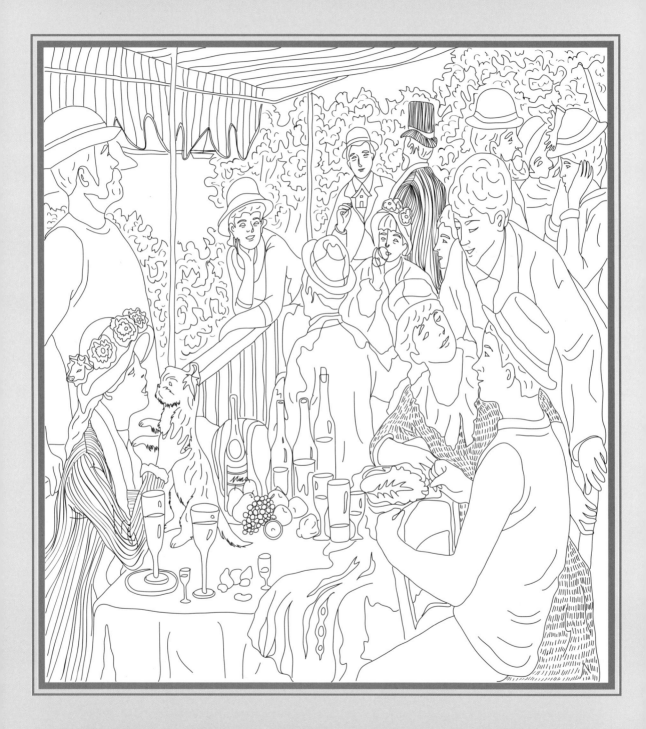

피에르 오귀스트 르누아르 〈보트 파티에서의 오찬〉

르누아르는 〈보트 파티에서의 오찬〉에 친구와 연인을 그려 넣었다. 좌측에서 작은 강아지를 어르고 있는 젊은 여인은 르누아르의 여자친구 알린느 샤리고로, 훗날 그의 아내가 되었다. 친구들은 화가, 배우, 언론인 등 다양한 직업을 갖고 있었다.
르누아르는 이 그림을 완성한 후에 이탈리아로 떠났다. 이를 계기로 그는 또 다른 스타일의 그림을 추구하게 되었다.

숨은그림

돛단배	집	반지	고무장갑
소머리	우산	배추	완두콩
숟가락	나뭇잎		

7

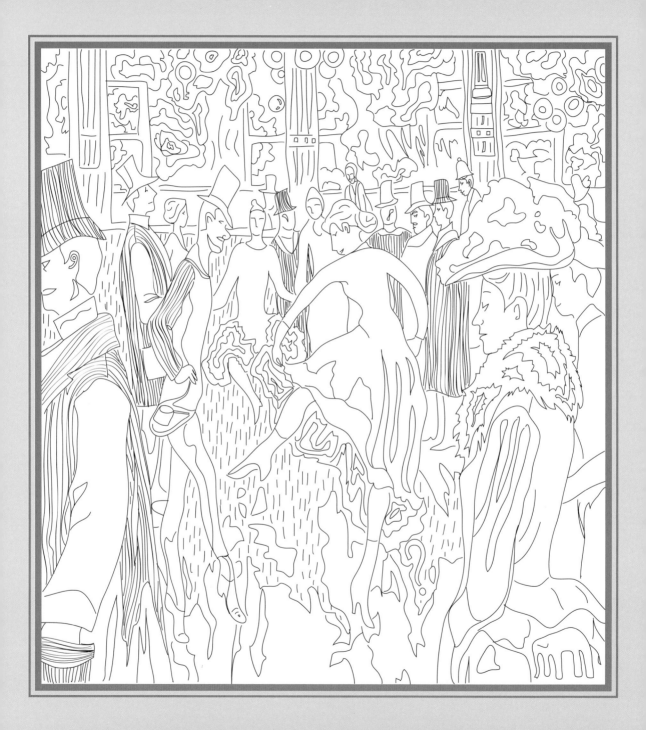

툴루즈 로트렉 〈물랭 루즈에서의 춤〉

그의 풀네임은 앙리 드 툴루즈 로트렉이다. 프랑스 남부의 귀족 집안 출신으로 어렸을 때 다리를 다쳐 장애인이 되었다. 귀족 출신임에도 그는 귀족사회의 위선적인 모습을 싫어했고, 매춘부, 무도장 등을 즐겨 그렸다고 한다. 그중에서도 물랭 루즈는 툴루즈 로트렉이 가장 즐겨 그린 대상이었다.
이 그림은 1890년 댄스 공연장이었던 물랭 루즈가 개장한 지 1년 뒤에 그려졌다.

숨은그림

식칼　　　숫자 9　　　열쇠　　　민달팽이

구슬　　　손전등　　　코끼리　　　종

멸치　　　민들레 잎　　　물음표　　　편수냄비

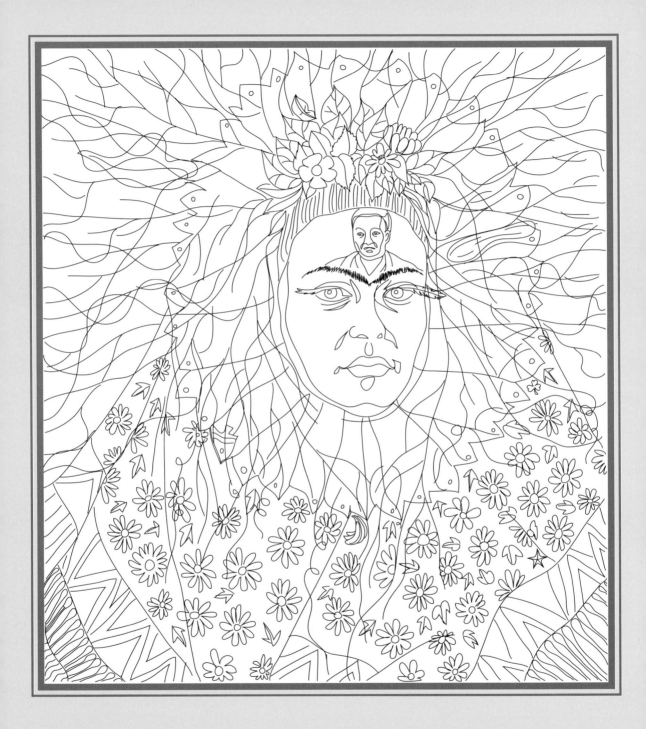

프리다 칼로 〈내 마음속 디에고〉

멕시코 출신의 화가. 멕시코의 전통문화를 결합한 원시적이고 화려한 색상으로 많은 그림 작업을 했다. 남편은 멕시코 민중벽화의 거장 디에고 리베라로, 그녀와는 평생 동안 애증의 관계를 이어갔다.
그녀의 삶은 고난의 연속이었는에, 이것을 작품 활동으로 이겨냈다고 평가받는다.

숨은그림

챙 모자	입술	벙어리장갑	오이
깃털	세 잎 클로버	열대어	바나나
불가사리	성냥개비		

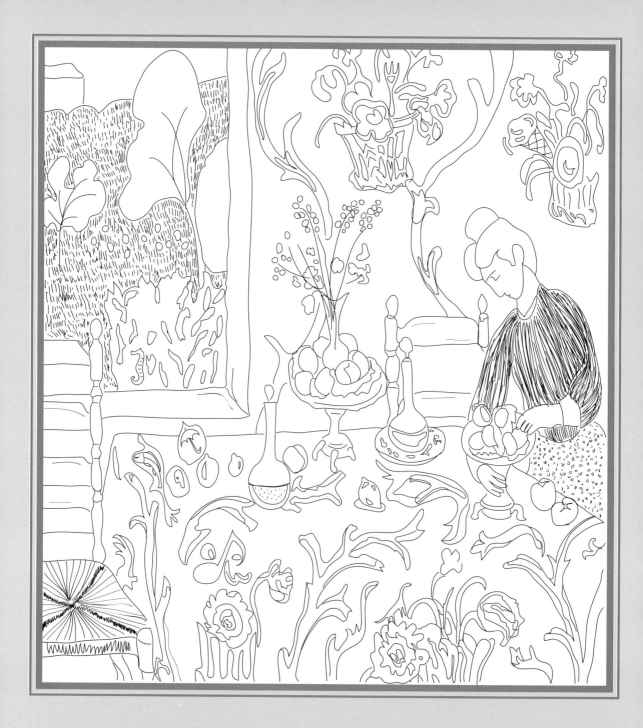

앙리 마티스 〈붉은 색의 조화〉

마티스는 프랑스 화가로 다양한 화풍을 끊임없이 연구했다. 특히 그는 야수주의의 창시자로 명성을 떨쳤고 강렬한 색채를 활용한 다양한 작품을 선보였다. 말년에는 '종이 오리기'를 하여 작품을 선보였다.
사람들은 '종이 오리기'라고 말했지만, 마티스는 '가위를 가지고 그렸다'고 말했다고 한다.

숨은그림

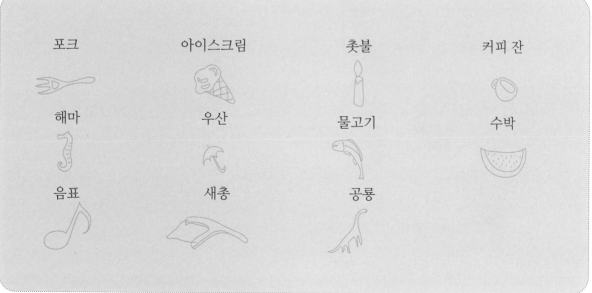

포크

아이스크림

촛불

커피 잔

해마

우산

물고기

수박

음표

새총

공룡

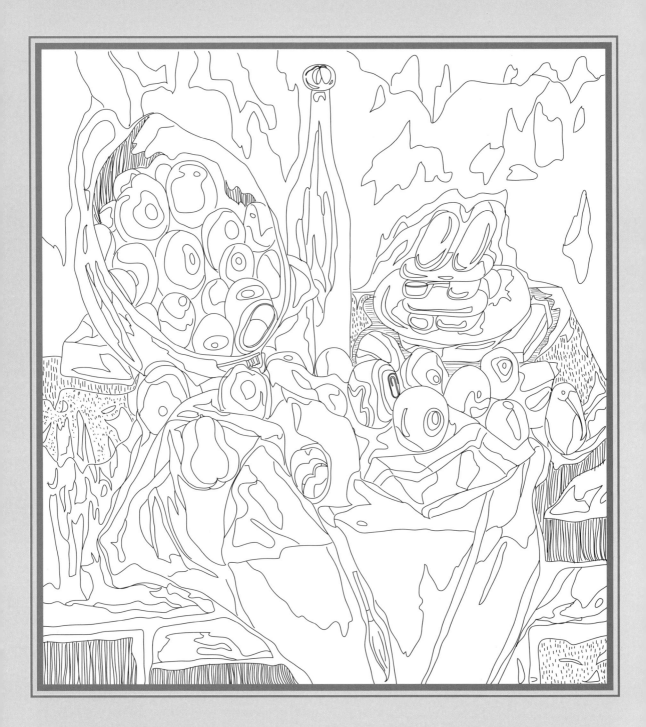

폴 세잔 〈병과 사과바구니가 있는 정물〉

세잔은 어려서부터 아버지의 극렬한 반대에도 화가를 꿈꿨다. 세잔이 화가가
될 수 있었던 것은 결정적으로 에밀 졸라의 응원 덕분이었다.
세잔은 졸라와 절친한 친구였다. 졸라는 세잔의 미술적 재능을 높이 평가했고,
세잔은 졸라의 문학적 재능에 경외감을 표했다. 오랜 세월을 함께한 친구였지만,
졸라가 1886년에 『작품』이라는 소설을 출판하면서 두 사람의 우정은 깨지고
말았다. 세잔은 그 작품의 주인공이 자신을 조롱한 것이라고 생각했다고 한다.

숨은그림

캐스터네츠	사발	실내용 슬리퍼	칫솔
개	피망	붓	갈매기
클립	편수냄비	기러기	앵무새

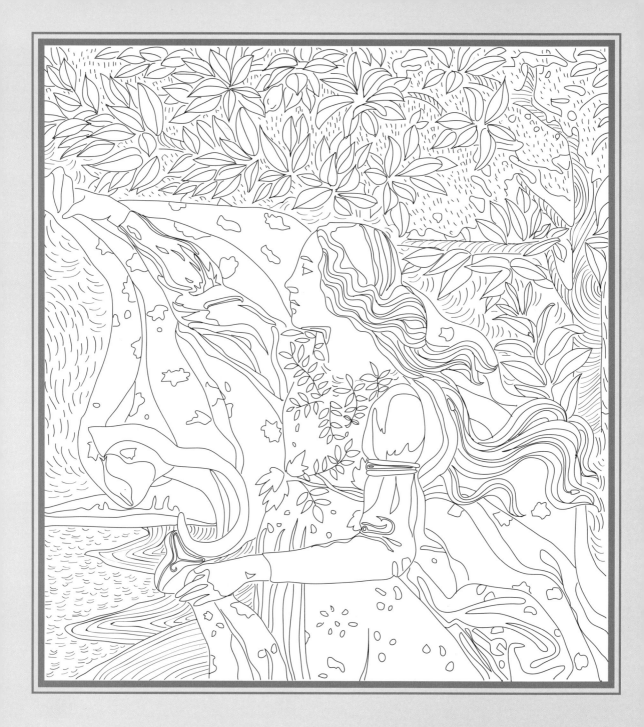

산드로 보티첼리 〈비너스의 탄생〉 일부분

그의 정식 이름은 '알레산드로 디 마리아노 필리페피'이지만 흔히 '산드로 보티
첼리'로 불린다. 이 그림은 비너스를 그린 가장 유명한 작품 중의 하나이다.
보티첼리는 피렌체의 공방에서 메디치가의 의뢰를 받고 수많은 작품을 제작했다.
이 그림도 메디치가의 의뢰로 만든 작품으로 추정된다. 보티첼리의 삶에 대해
서는 알려진 것이 많지 않으며 오늘날까지 그는 수수께끼의 인물로 남아 있다.

숨은그림

레몬	카누	부메랑	돌고래
옷걸이	낚싯바늘	바늘	새싹
줄넘기줄	고추	입술	스패너

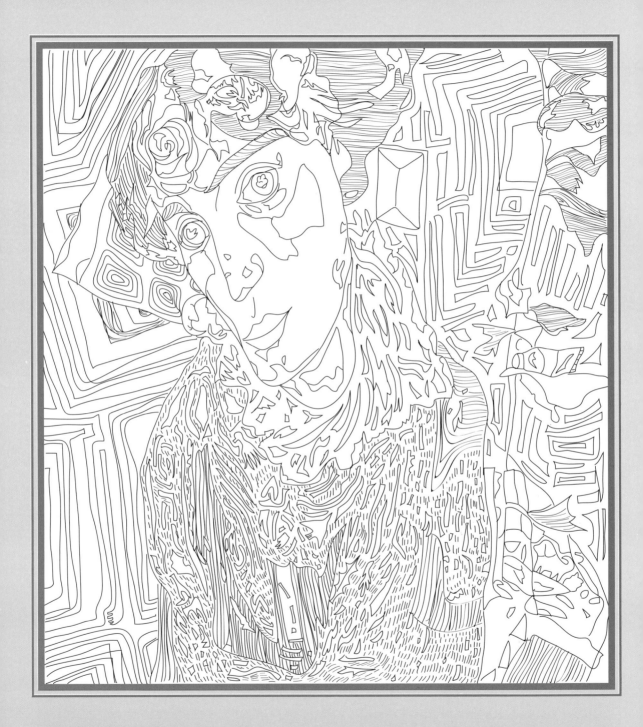

에곤 실레 〈발리의 초상화〉

실레는 회화는 진실을 보여줘야 한다고 생각했다. 특히 그는 성(性)과 죽음에 대한 묘사를 적나라하고 생생하게 표현하려고 노력했다.
1918년 실레는 단란한 가정생활을 꿈꾸며 〈가족〉이라는 작품을 완성했다.
아이러니하게도 같은 해 10월 유럽을 강타한 스페인 독감으로 아내를 잃고, 그도 같은 병에 걸려 짧은 생을 마감했다. 당시 실레의 나이는 28세였다.

숨은그림

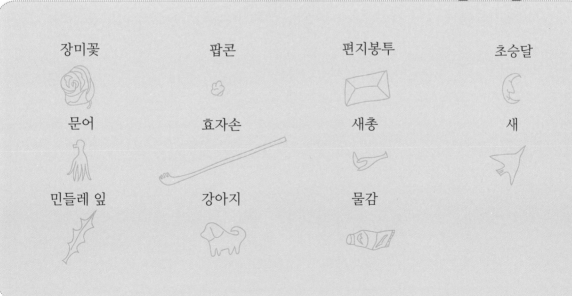

장미꽃　　팝콘　　편지봉투　　초승달

문어　　효자손　　새총　　새

민들레 잎　　강아지　　물감

에드가 드가 〈푸른 옷을 입은 무용수들〉

에드가 드가는 냉소적이고 비판적인 사람이었다. 그는 그림을 잘 그리는 것 외에도 사람을 아주 불편하게 만드는 재주를 지녔던 것으로 유명하다.
여성을 혐오했던 드가가 어떻게 무용수들을 모델로 그림을 그렸는지에 대해서는 알려진 것이 없다. 다만, 여성 혐오와는 별개로 무용수들을 가족처럼 생각하고 많은 도움을 주려 했다고 전해진다.

숨은그림

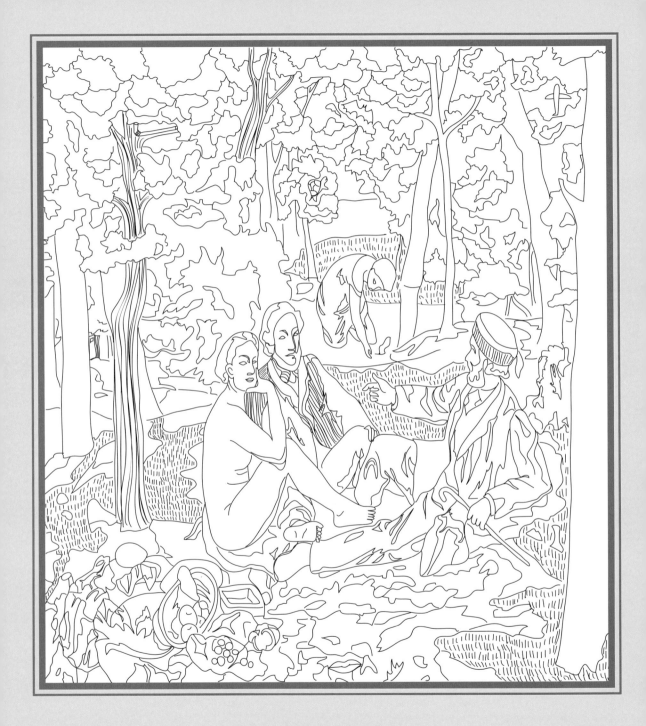

에두아르 마네 〈풀밭 위의 점심식사〉

마네의 〈풀밭 위의 점심식사〉는 〈목욕〉이라는 제목으로 1863년 《살롱전》에 출품됐지만 낙선했다. 다행히 (나폴레옹 3세의 지시로) 《낙선전》이 개최되어 전시할 기회를 얻었다.

이 전시회는 큰 성공을 거두었고, 〈풀밭 위의 점심식사〉는 관심의 대상이 되었다. 하지만 사람들의 관심만큼 좋은 평가를 받은 것은 아니다. 사실, 이 그림은 거센 비난의 목소리를 들어야 했다. 특히 이 그림이 비난의 대상이 된 이유는 실존 인물을 그려 넣었기 때문인 듯하다.

숨은그림

빨대	거북이	박쥐	비행기
책	담배파이프	부메랑	염소
쥐	안경	입술	악어

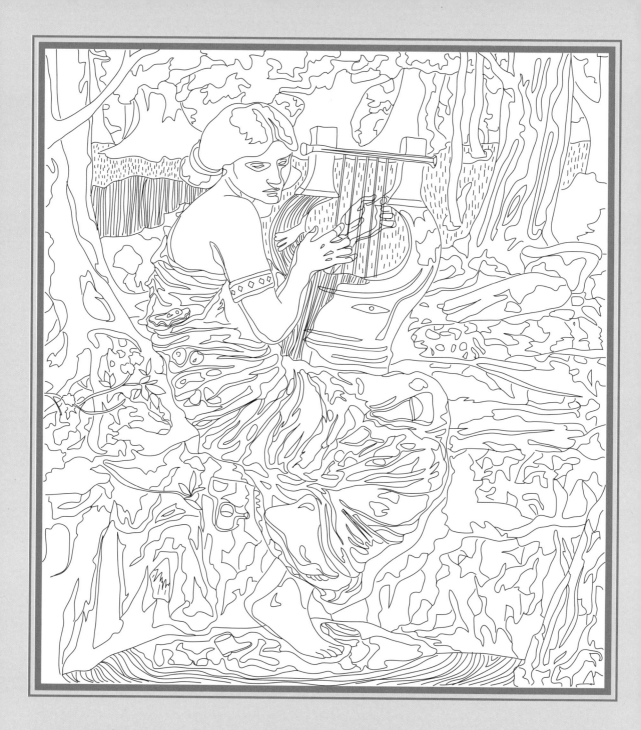

존 윌리엄 워터하우스 〈The Charmer〉

1849년 이탈리아 로마에서 예술가 부모의 아들로 태어나 자랐다. 1854년 워터하우스는 원래 영국인이었던 부모를 따라 영국으로 이주했다. 그는 부모와 함께 그림을 그리면서 유년시절을 보내다가 왕립 예술학교에 입학했다.
현재 그의 작품은 영국의 여러 미술관에서 볼 수 있다. 그가 그린 그림은 신화를 주제로 삼은 것이 많고, 특히 여성들의 묘사가 매우 유명하다.

숨은그림

바나나	굴	못	지팡이
핸드백	쓰레받기	핀셋	물조리개
눈 쌓인 산봉우리	장화	쥐	

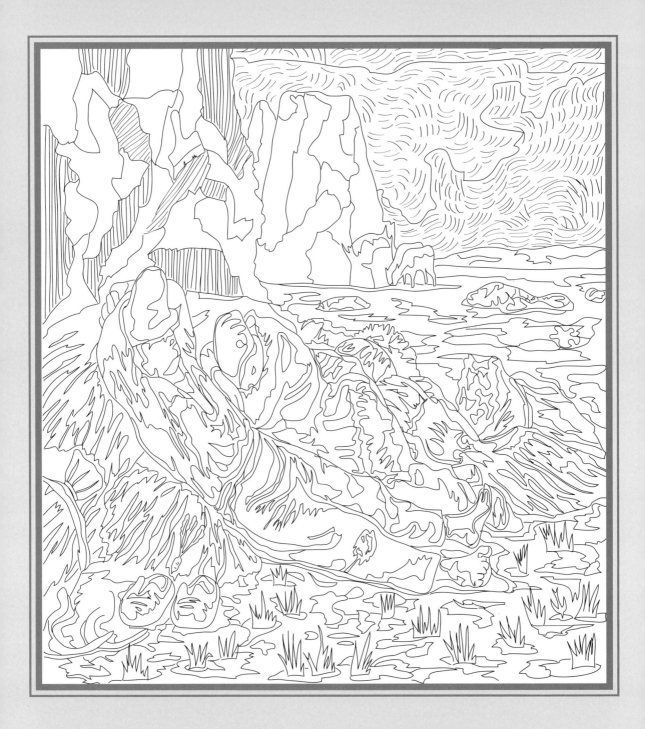

장 프랑수아 밀레 〈낮잠〉

밀레는 현실에서 만날 수 있는 평범한 사람들을 많이 그렸다. 그중에서도 '농부'를 주된 주제로 삼았고, 그들의 신성한 노동에 경의를 표했다.
1868년에 레지옹 도뇌르 훈장을 받아 명성을 얻었다.

숨은그림

페인트 붓

OK 손가락

스커트

열무

열대어

카멜레온

버드나무

토끼

제비

퍼즐 조각

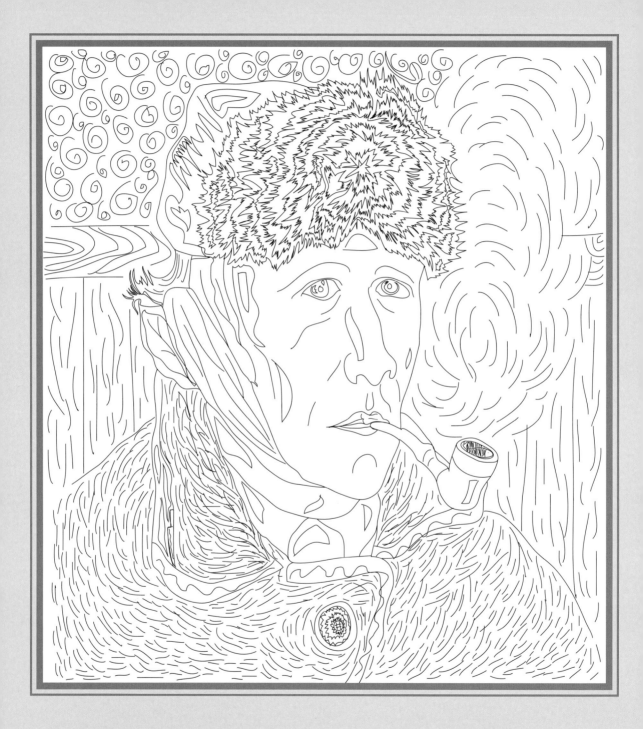

빈센트 반 고흐 〈파이프를 물고 귀에 붕대를 한 자화상〉

이 그림은 고흐가 귀를 자르고 1889년에 그린 작품이다. 고흐가 귀를 자른 것은 친하게 지내던 고갱과 다툼 끝에 자해를 함으로써 고갱을 향한 폭력을 대신한 것으로 보인다.

평소 자화상을 좋아한 고흐는 다른 화가들보다 많은 자화상을 그렸다. 그가 일생 동안 그린 자화상은 총 43점인 것으로 알려졌다.

숨은그림

콩나물

빗

오징어

새

나뭇잎

칼

누드 뒷모습

물고기

해바라기

뱀

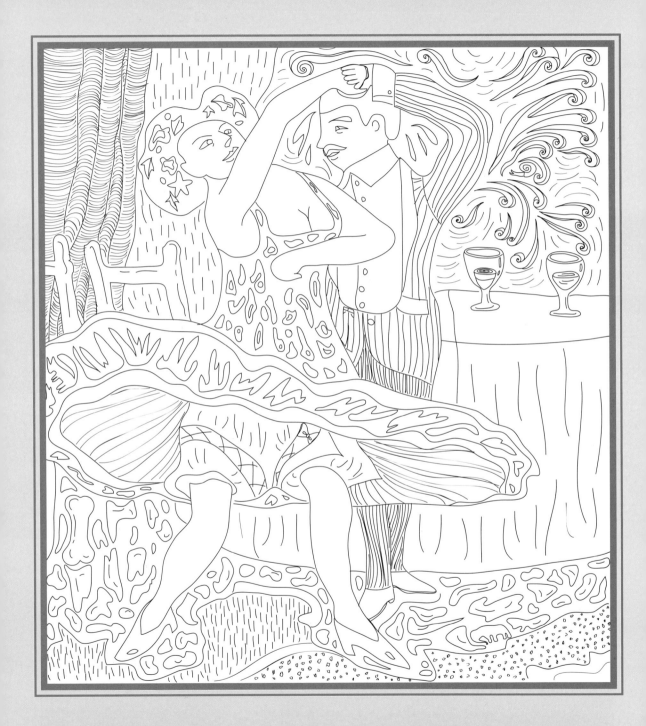

에른스트 루드비히 키르히너 〈영국인 댄스 커플〉

독일 표현주의의 선구자. 1914년 제1차 세계대전이 발발하자 자원입대했지만 전쟁의 참혹함만을 경험했다.
독일에서 나치당이 집권하면서 키르히너는 '퇴폐 미술가'로 규정되었다. 나치는 그의 작품을 전시하거나 거래하는 것을 금지하고 많은 작품을 파괴했다. 그는 1938년에 자살로 생을 마감했다.

숨은그림

장갑	별	다람쥐	뼈다귀
버선	코끼리	리본	바지
팽이	달팽이		

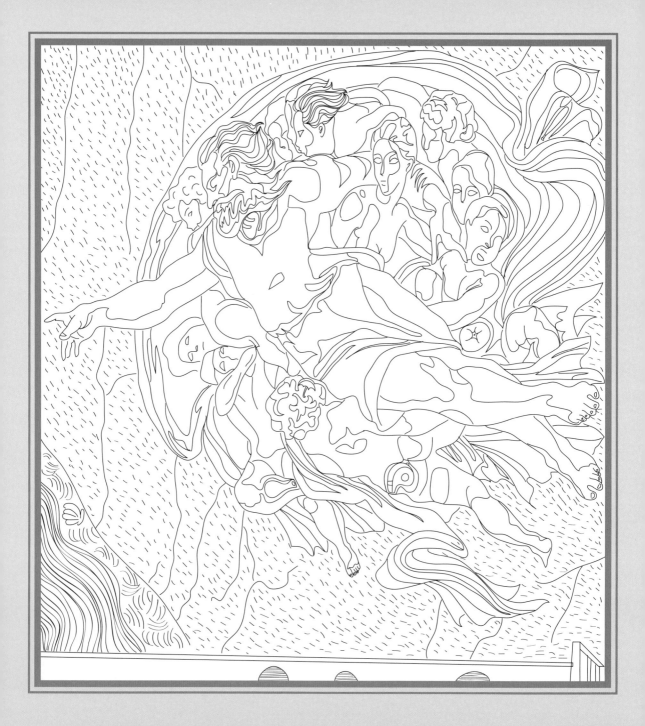

미켈란젤로 부오나로티 〈천지창조〉 일부분

그는 천재인가? 아니면 노력의 대가인가? 미켈란젤로는 천재이면서도 끊임없이 노력했기에 '거장'이라고 불린다.
미켈란젤로는 13세의 나이에 당시 유명한 화가 도메니코 기를란다요의 제자로 들어갔지만 1년 만에 나오고 말았다. 스승의 능력에 의문을 갖게 되어 나왔다고 하는데, 실은 제자인 그의 능력이 너무나 출중했기 때문으로 보인다.

숨은그림

야구방망이

빵

오이

우산

호리병

바나나 송이

뱀

호루라기

토마토

강낭콩

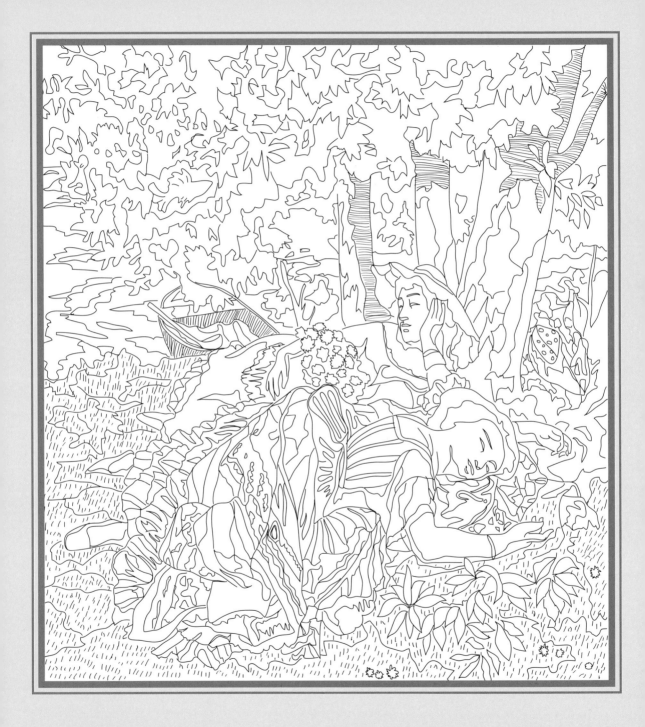

귀스타브 쿠르베 〈센 강변의 아가씨들〉

쿠르베는 사실주의 작품으로 19세기 후반 젊은 화가들에게 많은 영향을 주었다.
말년에는 스위스로 망명해 객사했다.
"날개 달린 천사를 본 적이 없어 천사를 그릴 수 없다."
이 말은 쿠르베가 했다고 알려졌는데, 그가 작품에서 직접 보고, 경험한 것을
바탕으로 그리는 사실주의를 추구했음을 알게 해주는 대목이다.

숨은그림

비숑

비둘기

금붕어

치즈

국자

부침개 뒤집개

물음표

나무톱

나무

구부러진 못

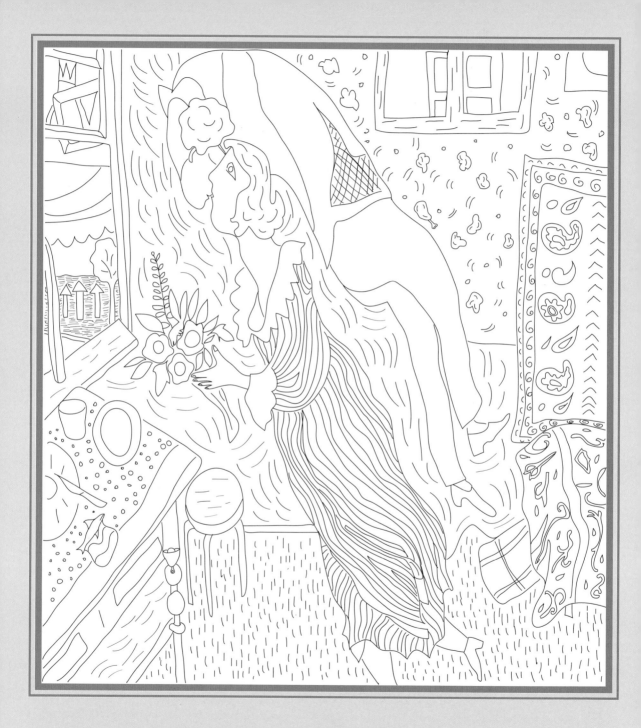

마르크 샤갈 〈생일〉

러시아 출신의 프랑스 화가. 샤갈은 평생 동안 '고국'과 '벨라'라는 여인을 그리워했다.
그의 〈생일〉이라는 작품에 등장하는 여인은 벨라이다. 샤갈과 벨라는 1915년에 결혼했다. 이 작품 외에도 벨라는 많은 초상화에 등장한다. 벨라는 샤갈에게 끊임없는 영감의 원동력이 되었다.

숨은그림

왕관	솜사탕	알파벳 대문자 F	화살표
토끼	상어	종	골프채
가위	쉼표	꽃	후라이드치킨 다리

클로드 모네 〈수련〉 연작의 일부분

모네는 인상파 양식을 창시한 사람으로 유명하다.
그는 1890년 이후로 여러 장의 그림을 그리는 연작을 제작하는 것에 몰두했다.
그중의 하나가 〈수련〉으로 제1차 세계대전 전사자들을 추모하며 완성했다고
전해진다.

숨은그림

갈치	페인트 붓	늙은 호박	팥빙수
후추 통	사람	호미	세잎 클로버
해골	알파벳 대문자 A	머핀	지렁이

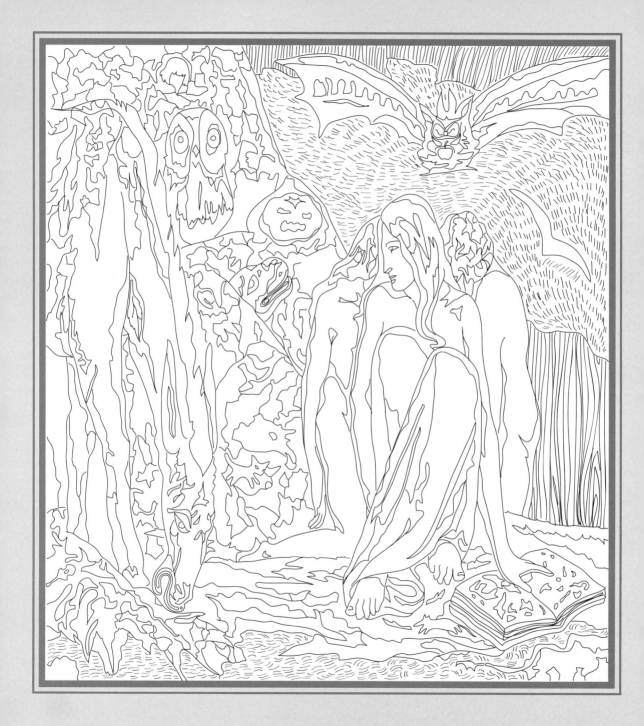

윌리엄 블레이크 〈헤케이트〉

윌리엄 블레이크는 기상천외한 형상과 엉뚱한 상상력으로 작품을 만들어내서 아주 많은 수식어가 따라다녔다.
존 밀턴의 《실락원》의 삽화를 그린 것으로도 유명하다.

숨은그림

단발머리 가발

쥐

나뭇잎

인어

리본

아기 고양이

티스푼

바이올린

핼러윈 호박

체리

물음표

화살

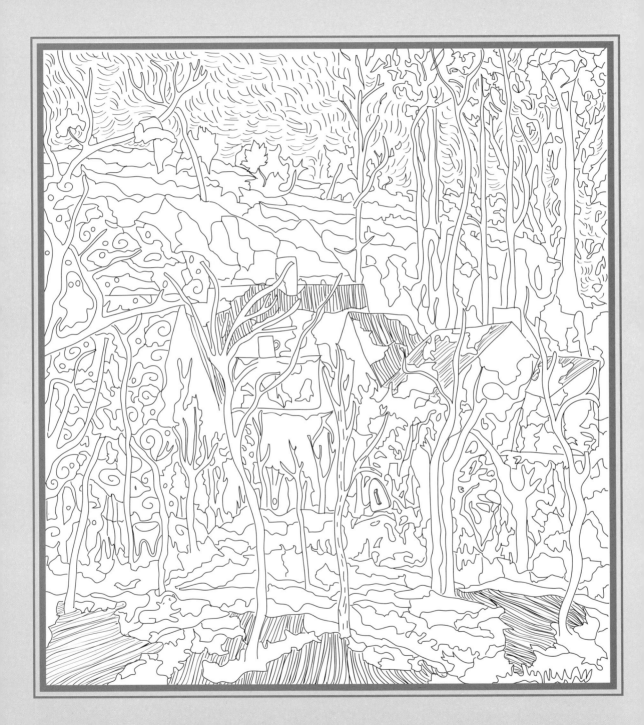

카미유 피사로 〈붉은 지붕들, 마을 어귀, 겨울의 효과〉

인상주의의 창시자로 여겨지는 프랑스 화가. 세잔과 고갱이 스승이라 부를 정도로 그들에게 매우 큰 영향을 미쳤다.
풍경화 그리는 것을 좋아했지만, 말년에는 눈이 안 좋아져 창밖으로 보이는 풍경을 그림으로 남겼다.

숨은그림

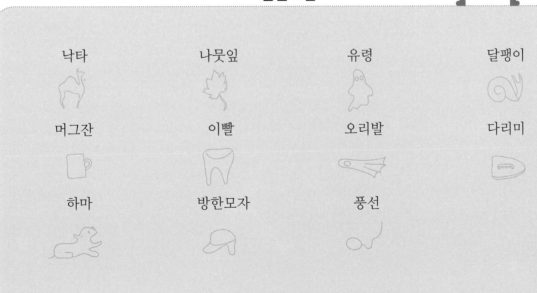

낙타	나뭇잎	유령	달팽이
머그잔	이빨	오리발	다리미
하마	방한모자	풍선	

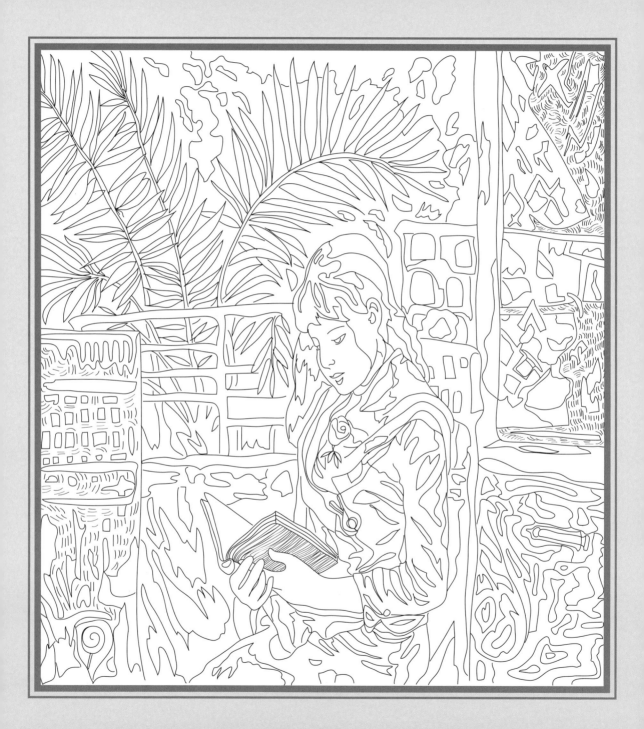

베르트 모리조 〈독서〉

19세기 인상주의 운동에 참여한 선구적인 여성화가. 1864년에는 에두아르 마네를 만나 그의 작품에서 영감을 받았고, 마네의 그림에 모델로 서기도 했다. 마네의 동생 외젠과 결혼했다.

숨은그림

비행기	캐스터네츠	머리빗	문어
국자	영국 신사 모자	빨래집게	주사기
가면	막대 사탕		

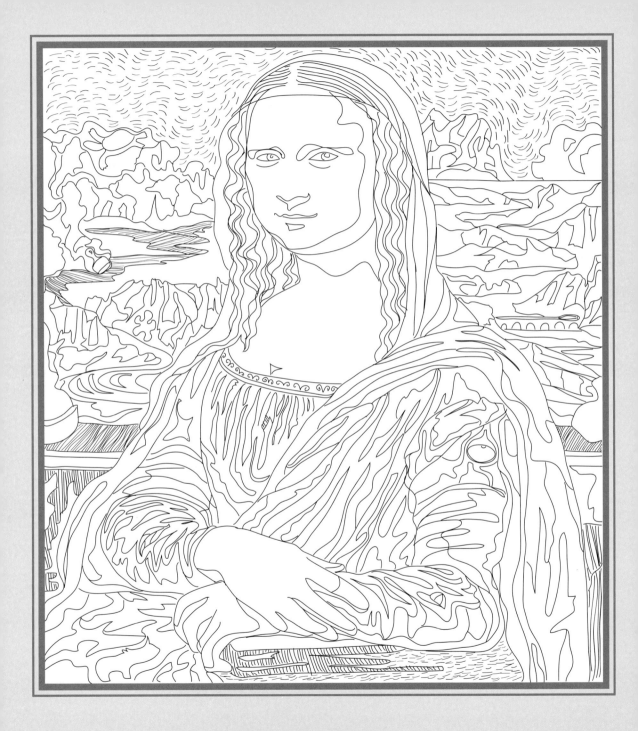

레오나르도 다 빈치 〈모나리자〉

그림 〈모나리자〉를 이야기할 때 빠지지 않는 것이 스푸마토 기법이다. 이 그림이 오늘날까지 신비로움을 잃지 않은 가장 큰 이유의 하나는 작품에 스푸마토 기법이 쓰였기 때문이다. 스푸마토 기법은 다 빈치가 처음 사용한 기법이라고 전해진다. 스푸마토라는 말은 '안개처럼 사라지다'라는 뜻의 '스푸마레(sfumare)'에서 유래했다. 이는 수많은 붓질을 통해 어두운 색부터 밝은 색으로 덧칠하여 경계를 나타내는 선을 없애는 기법이다. 다 빈치는 아주 작은 붓으로 모나리자의 입 부분을 30겹 이상 덧칠해 모나리자의 미소를 탄생시켰다고 한다.

숨은그림

거북이

도장

퍼즐 조각

가오리

칫솔

나뭇잎

코뿔소

야구모자

깔대기

송곳

부츠

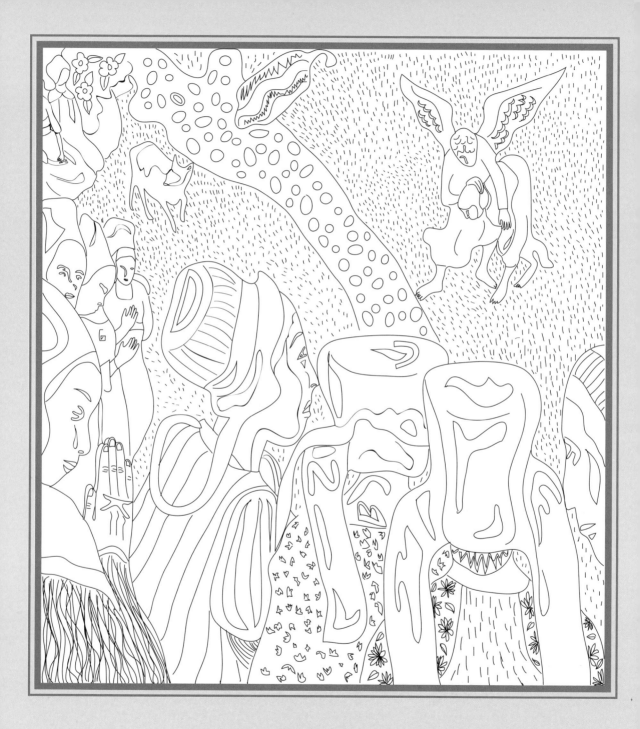

폴 고갱 〈천사와 씨름하는 야곱〉

폴 고갱은 19세기 후기인상주의를 대표하는 화가이다.

이 작품은 고갱이 남태평양의 타히티 섬으로 떠나기 전, 프랑스 서부의 한가한 농촌인 브르타뉴 지방에 머물면서 그린 것이다. 작품의 완성 시기는 1888년 9월 정도인 것으로 알려져 있다.

브르타뉴 지방의 전통의상인 퐁 라베 복식을 한 여인들과 천사와 야곱이 씨름하는 모습을 동시에 그리고 있다. 현실과 환상의 세계가 한 장면에 공존하는 모습으로 그린 것이 특징이다.

숨은그림

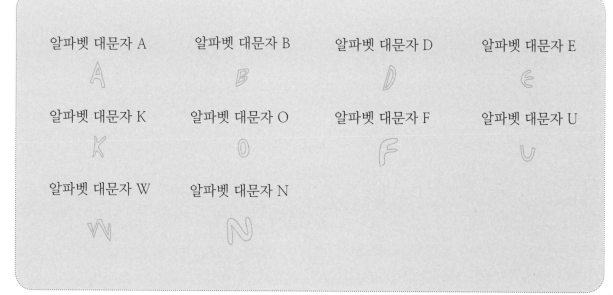

알파벳 대문자 A	알파벳 대문자 B	알파벳 대문자 D	알파벳 대문자 E
알파벳 대문자 K	알파벳 대문자 O	알파벳 대문자 F	알파벳 대문자 U
알파벳 대문자 W	알파벳 대문자 N		

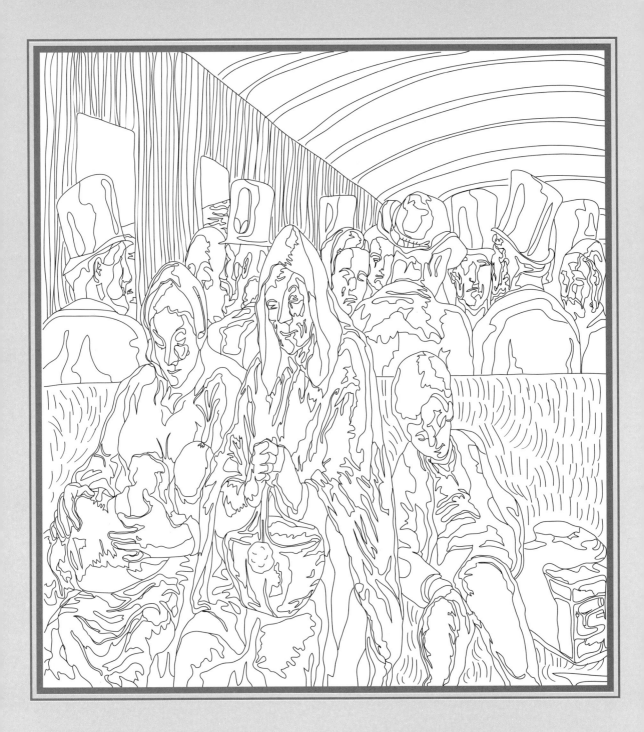

오노레 도미에 〈삼등열차〉

도미에는 '크레용을 집은 몰리에르'라는 별칭을 갖고 있다. 19세기 프랑스 사회의 위선을 풍자한 석판화를 남겼다. 사회를 풍자하는 그림으로 옥중생활을 하기도 했다. 말년에는 경제적으로 궁핍했고 시력을 잃었다.

숨은그림

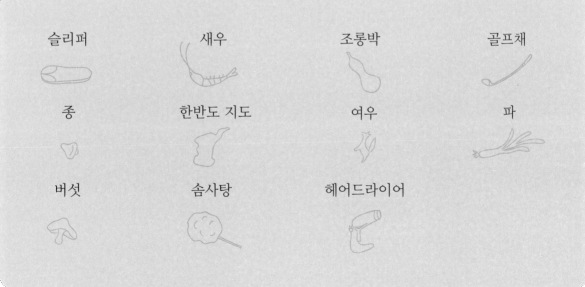

슬리퍼　　　　새우　　　　조롱박　　　　골프채

종　　　　한반도 지도　　　　여우　　　　파

버섯　　　　솜사탕　　　　헤어드라이어

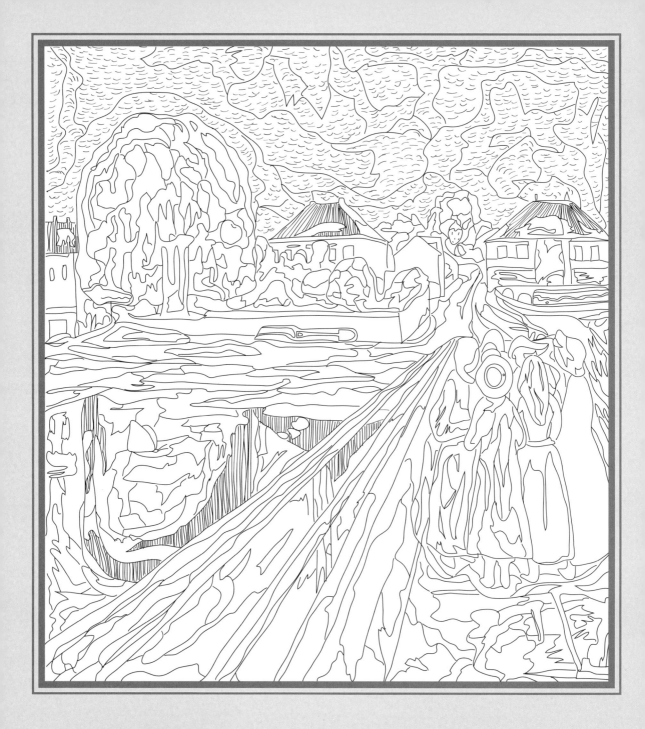

에드바르드 뭉크 〈다리 위의 소녀들〉

표현주의 화가로 알려진 뭉크의 1900년 작품이다. 1901년 같은 제목으로 그려진 다른 그림도 있다.

1885년 뭉크는 한 여인과 사랑에 빠졌지만 자유분방한 그녀를 믿지 못해 여성에 대한 이중적인 접근을 하게 되었다. 1899년 또 다른 연인과 사랑에 빠졌지만 좋지 못한 결과를 낳고 말았다. 이 두 번의 만남이 뭉크의 작품에 절대적인 영향을 미친 것으로 보인다.

숨은그림

악어 머리	사과	딸기	삽
토끼	새	요정 모자	나비
중절모	반지	베이컨	

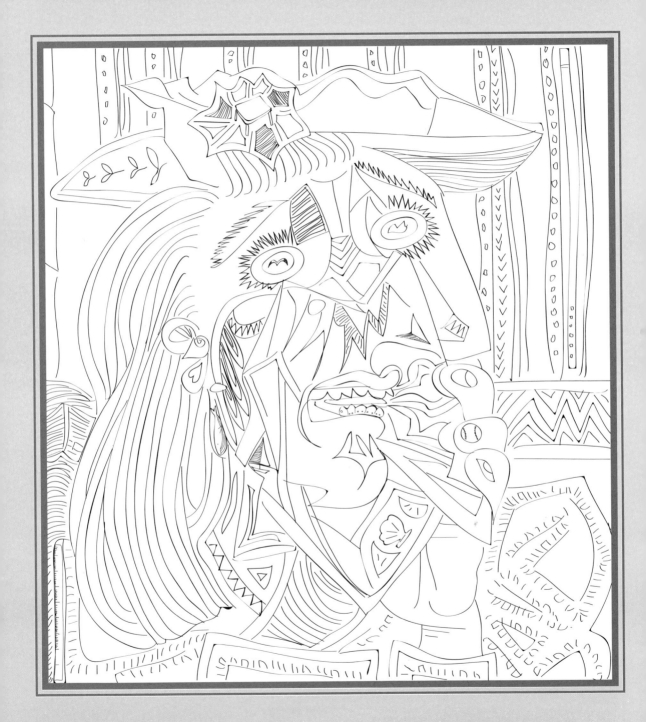

파블로 피카소 〈우는 여인〉

피카소는 입체주의의 창시자로 20세기 최고의 거장이라고 칭송받는다. 그는 끊임없이 새로운 작품 세계를 추구했다. 그 결과 죽을 때까지 남긴 작품의 수를 모두 합치면 3만여 점에 이르는 것으로 추정된다.

숨은그림

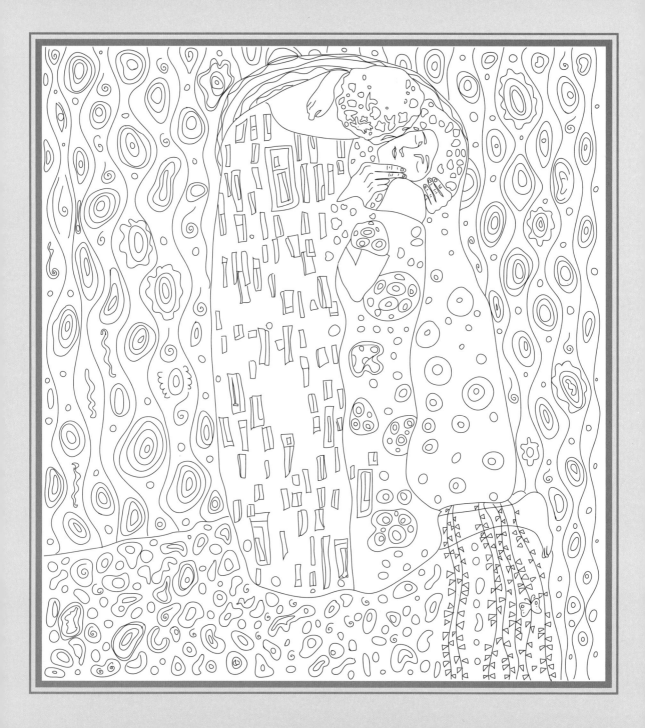

구스타브 클림트 〈키스〉

클림트는 수수께끼 같은 화가이다. 그는 생전에 자신의 그림에 대해 단 한 번도 설명한 적이 없다고 한다. 클림트의 그림은 그가 죽고 나서도 한참 후에야 재평가 되기 시작했다. 물론 죽기 전에도 유능한 화가로 유명세를 타긴 했지만 오늘날의 인기에 비하면 '새 발의 피'라고 할까.

그는 평생 결혼하지 않고 여러 여자들과 관계를 맺은 것으로 알려져 있다. 그가 사망한 후에 14명의 여인이 친자확인소송을 냈다고 한다.

숨은그림

국그릇	사람 눈	티스푼	토끼
사람 귀	나비	버섯	못
부츠	오리	한반도 지도	

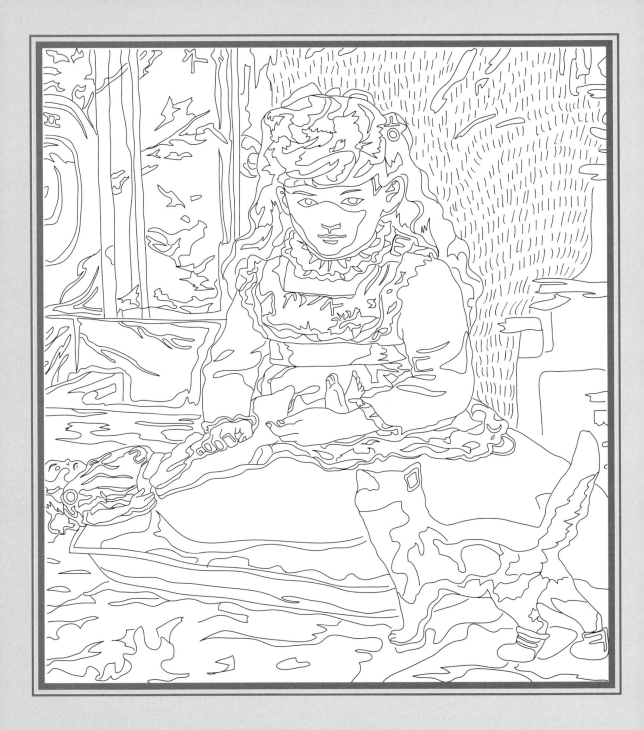

존 에버렛 밀레이 〈양말 신은 고양이〉

밀레이는 열한 살의 나이에 왕립 미술아카데미 부설학교에 입학했다.
그의 초기 작품은 좋은 평을 받지 못했다. 당시 최고의 미술 평론가였던 존 러스킨의 적극적인 옹호가 없었다면 그의 작품 세계는 꽃을 피우지 못했을 것이다. 그러나 친밀한 우정으로 시작된 밀레이와 러스킨의 관계는 불행으로 끝났다.
밀레이가 러스킨의 아내와 사랑에 빠지면서 러스킨 부부는 이혼을 했고, 밀레이는 러스킨의 아내와 결혼했다.

숨은그림

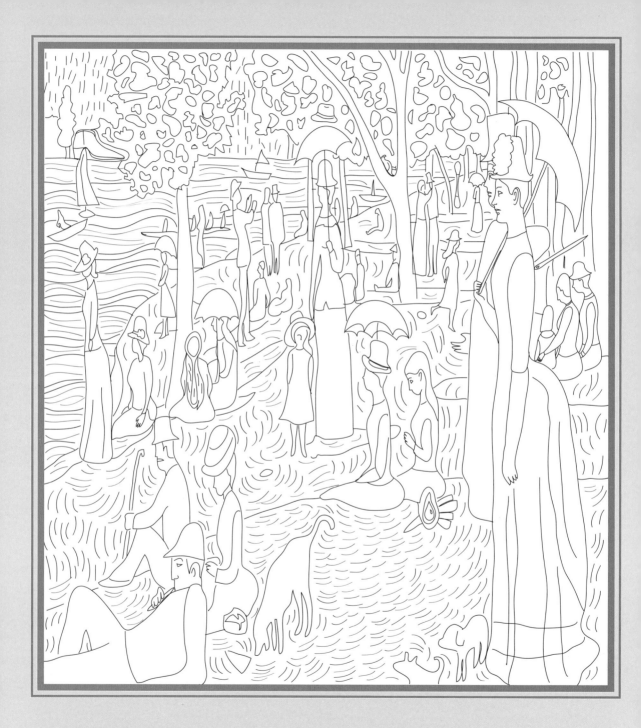

조르주 쇠라 〈그랑자트 섬에서의 일요일 오후〉

쇠라는 신인상주의의 창시자로 유명한 프랑스 화가이다. 〈그랑자트 섬에서의 일요일 오후〉는 신인상주의의 시작으로 평가받고 있다.
그의 사생활이나 생각 등에 대해 알려진 것은 많지 않다. 그는 1891년 3월 감기 증세를 보이다가 32세의 젊은 나이에 파리에서 급사했다.

숨은그림

구두	중절모	조롱박	새
압정	면봉	바늘	고무신
초승달	물방울	숟가락	은행잎

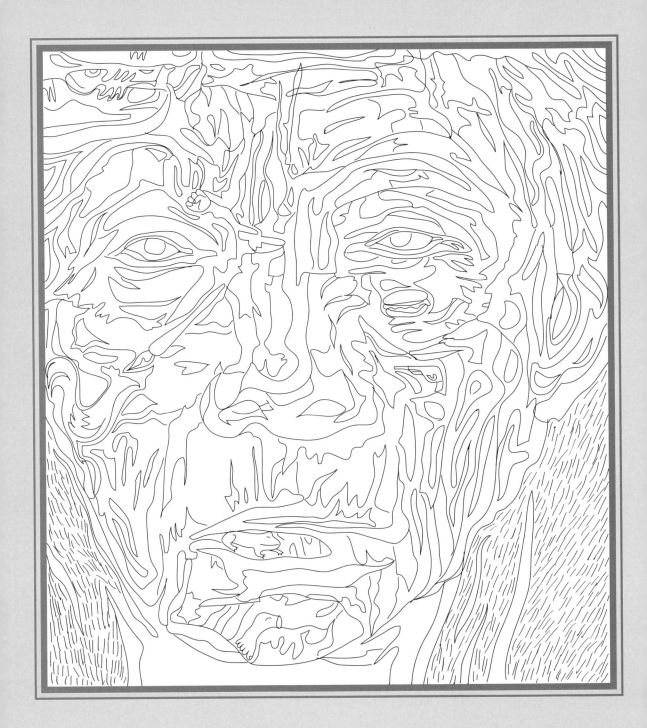

케테 콜비츠 〈자화상〉

노동자들의 삶을 그린 독일 화가. 그녀가 태어난 곳은 현재 러시아 영토가 되었다. 제1차 세계대전으로 아들을 잃은 콜비츠는 그 후 반전과 평화의 메시지가 담긴 작품을 제작하기 시작했다. 나치즘이 들불처럼 번지자 나치 집권 반대운동을 활발히 펼쳤지만 나치가 집권하는 것을 목도해야 했다. 그 후 그녀는 또 다시 전쟁으로 가족을 잃었다.

숨은그림

생선뼈　　　주먹　　　펜　　　닭

새　　　표범　　　햄버거　　　권총

개구리　　　발

숨은그림찾기 정답

4p

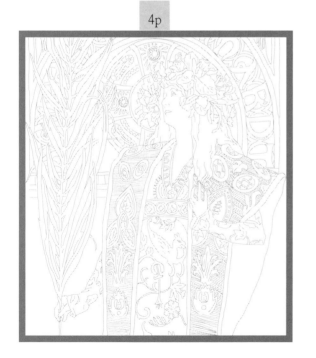

6p

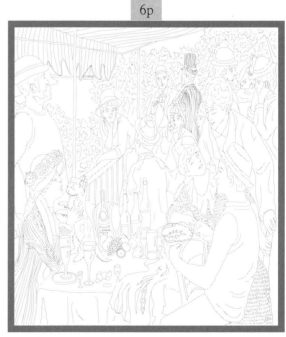

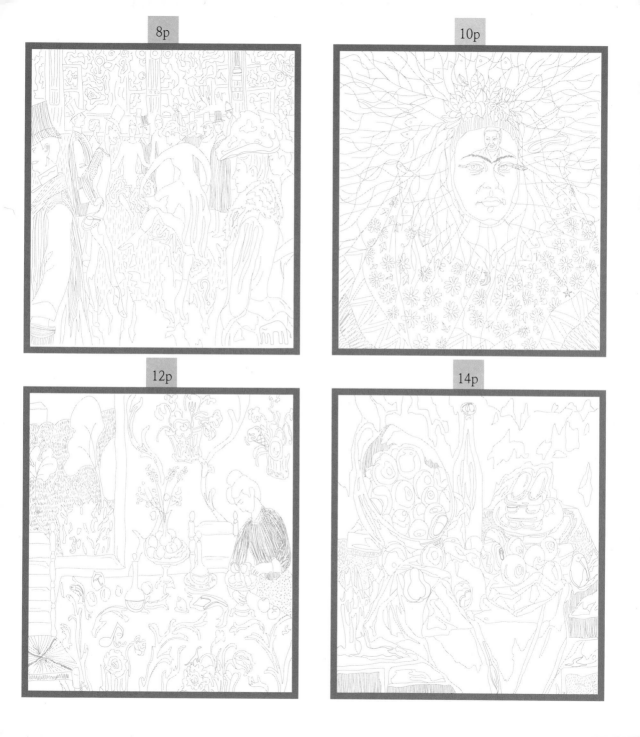

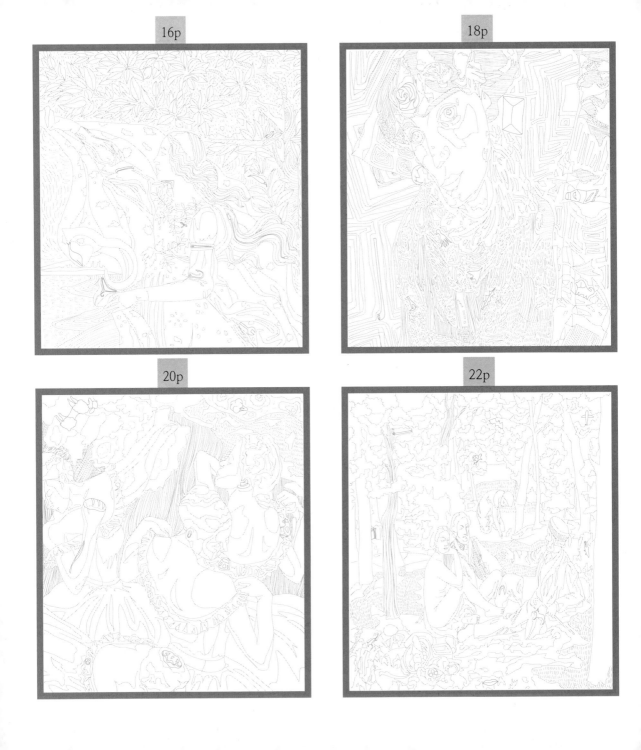

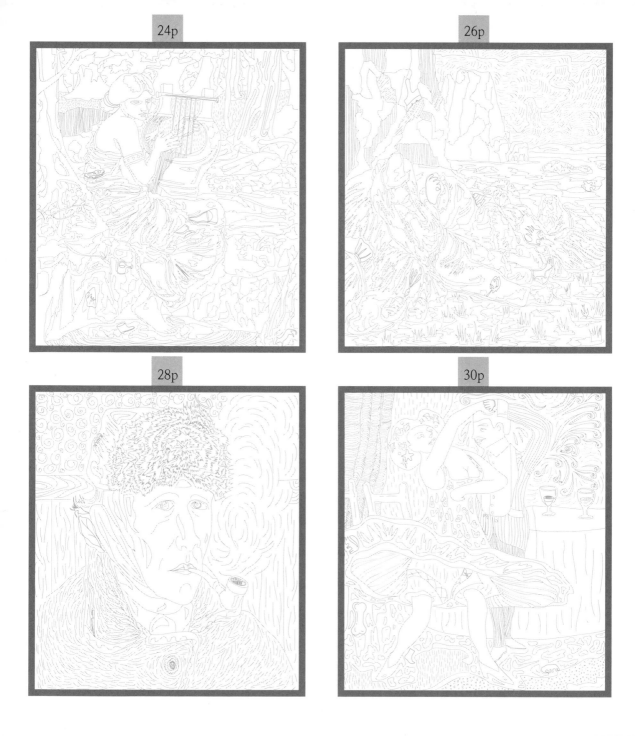

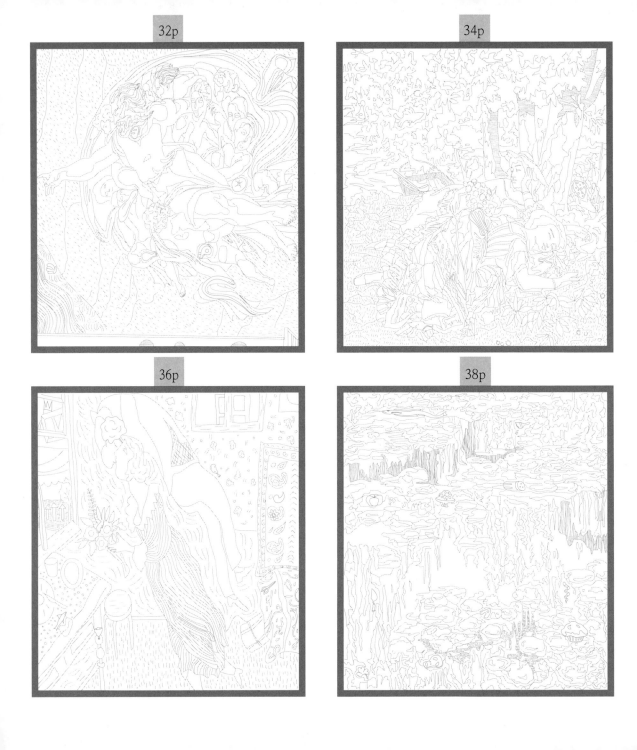

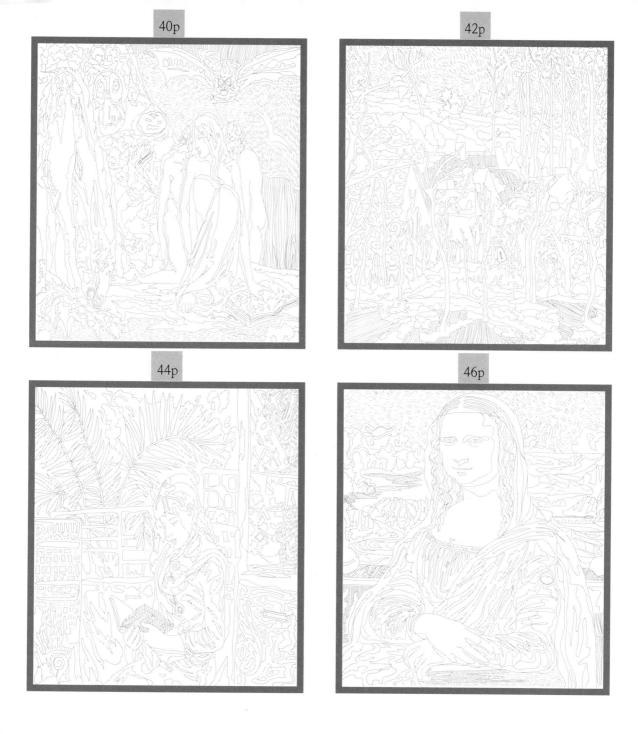

40p

42p

44p

46p

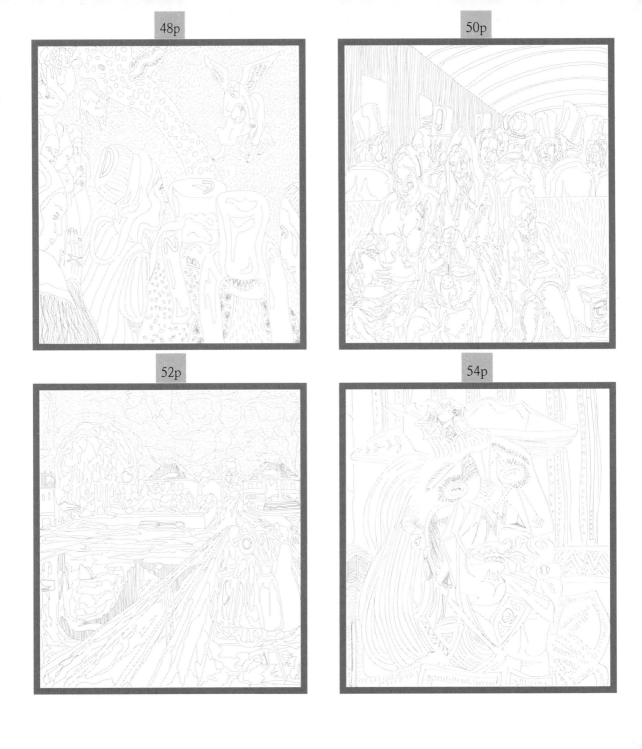

48p

50p

52p

54p

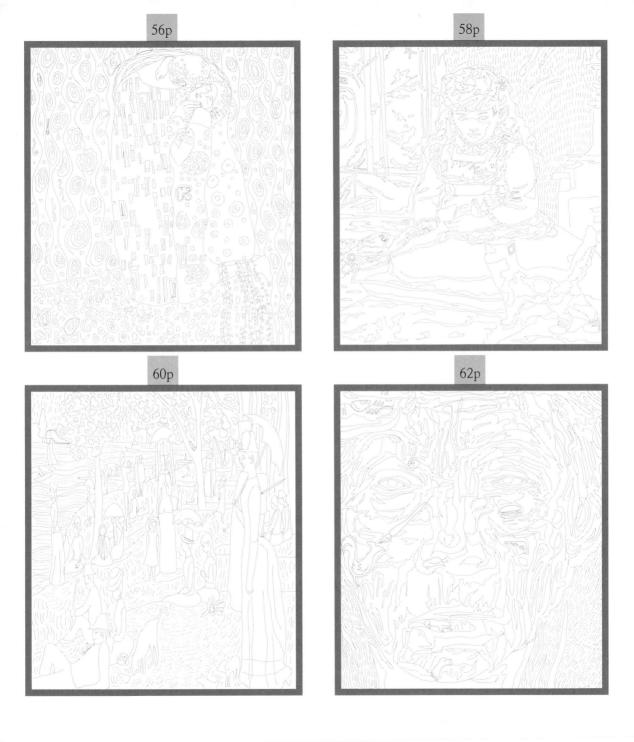

56p

58p

60p

62p

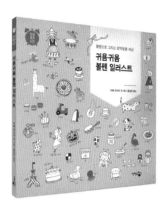

귀욤귀욤 볼펜 일러스트
아베 치카고 외 지음 | 홍성민 옮김 | 83쪽 | 값 12,500원

평범한 색 볼펜으로 소중한 추억에 감성을 입혀 일상에 행복을 선물해주는 책. 모든 동식물, 음식, 과일, 사물 등 세상 만물이 당신의 형형색색 볼펜 끝에서 마술처럼 살아날 것이다.

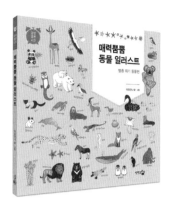

매력뿜뿜 동물 일러스트 – 멸종 위기 동물편
이요안나 지음 | 68쪽 | 값 11,200원

나만의 손그림으로 친구에게 선물하고 싶을 때 따라 그리기 쉬운 일러스트 책. 멸종 위기에 처해 있기에 더욱 소중하고 기억하고 싶은 동물 80여 종을 그리는 법이 들어 있다.

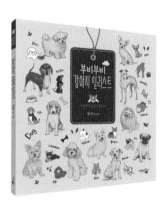

부비부비 강아지 일러스트
박지영 지음 | 88쪽 | 값 12,500원

사랑스러운 우리 강아지 모습을 직접 그려 간직하고 싶은 사람을 위해 출간된 책. 그림이 서투른 '똥손'도 쉽게 따라할 수 있다.

다이어리 꾸미기 일러스트
나루진 지음 | 148쪽 | 값 13,000원

깜찍발랄한 일러스트로 소중한 나의 다이어리를 꾸미도록 도와주는 책. 귀엽고 사랑스러운 캐릭터로 잘 알려진 나루진 작가의 일러스트가 돋보인다.